尹宙碑

中國碑帖名品

二編

[三]

上海書畫出版社

《中國碑帖名品》（二編）編委會

編委會主任

　　王立翔

編委（按姓氏筆畫爲序）

　　王立翔　田松青

　　朱艷萍　張恒烟

　　孫稼阜　馮　磊

　　馮彦芹

本册責任編輯

　　馮　磊

本册釋文注釋

　　俞　豐　陳鐵男

本册圖文審定

　　田松青

中華文明綿延五千餘年，文字實具第一功。從倉頡造字而雨粟鬼泣的傳說起，歷經華夏子民智慧聚集、薪火相傳，終使漢字生生不息、蔚爲壯觀。伴隨着漢字發展而成長的中國書法，基於漢字象形表意的特性，在一代又一代書寫者的努力之下，最終超越其實用意義，成爲一門世界上其他民族文字無法企及的純藝術，并成爲漢文化的重要元素之一。在中國知識階層看來，書法是中國人『澄懷味象』、寓哲理於詩性的藝術最高表現方式，她净化、提升了人的精神品格，歷來被視爲『道』『器』合一。而事實上，中國書法確實包羅萬象，從孔孟釋道到各家學說，從宇宙自然到社會生活，中華文化的精粹，在其間都得到了種種反映，書法無愧爲中華文化的載體。書法又推動了漢字的發展，篆、隸、草、行、真五體的嬗變和成熟，源於無數書家承前啓後、對漢字美的不懈追求，多樣的書家風格，則愈加顯示出漢字的無窮活力。那些最優秀的『知行合一』的書法家們是中華智慧的實踐者，他們匯成的這條書法之河印證了中華文化的發展。

因此，學習和探求書法藝術，實際上是瞭解中華文化最有效的一個途徑。歷史證明，漢字及其書法衝破了民族文化的隔閡和時空的限制，在世界文明的進程中發生了重要作用。我們堅信，在今後的文明進程中，這一獨特的藝術形式，仍將發揮出巨大的力量。然而，在當代社會經濟高速發展、不同文化劇烈碰撞的時期，書法也遭遇前所未有的挑戰，而漢字書寫的退化，或許是書法之道出現踟躕不前窘狀的重要原因，因此，有識之士深感傳統文化有『迷失』和『式微』之虞。書法藝術的健康發展，有賴於對中國文化、藝術真諦更深刻的體認，匯聚更多的力量做更多務實的工作，這是當今從事書法工作的專業人士責無旁貸的重任。

有鑒於此，上海書畫出版社以保存、還原最優秀的書法藝術作品爲目的，從系統觀照整個書法史藝術進程的視綫出發，於二〇一一年至二〇一五年間出版《中國碑帖名品》叢帖一百種，受到了廣大書法讀者的歡迎，成爲當代書法出版物的重要代表。爲了能夠更好地呈現中國書法的魅力，滿足讀者日益增長的需求，我們決定推出叢帖二編。二編將承續前編的編輯初衷，擴大名作的匯集數量，進一步提升品質，以利讀者品鑒到更多樣的歷代書法經典，獲得對中國書法史更爲豐富的認識，促進對這份寶貴遺產更深入的開掘和研究。

上海書畫出版社

簡　介

《尹宙碑》，全稱《豫州從事尹宙碑》。東漢熹平六年（一七七）四月二十四日立。碑上部有穿，碑穿右端爲篆書題額，惜碑額上部佚失，僅存『從』『銘』二字。碑陽隸書，十四行，行二十七字。碑文記述了漢豫州從事尹宙的家世及功績。元皇慶元年（一三一二）正月，汴梁路（今河南）鄢陵縣達魯花赤因重修孔子廟而廣求石材，於洧川（今河南洧川縣境）發現《尹宙碑》，遂移至鄢陵孔廟内。未久，碑石又没入土中，至明嘉靖十七年（一五三八），一説明萬曆年間，因洧水泛漲而重出，復遷回鄢陵孔廟。後此廟改爲縣立第二初級中學，今碑石仍在此處。碑陰刻有元皇慶三年（一三一四）正月望日王克讓所書、鄢陵縣儒學教諭李警撰重立碑記。此碑書法寬博大度、方整渾穆，爲漢代隸書石刻之上品。

本次選用之本爲朵雲軒所藏明末清初拓本，曾經朱彝尊、李光暎、戴光曾、沈韻初、萬中立、奚世榮、劉蓉裳等遞藏，册後有李光暎、戴光曾跋。據題跋可知原册首有朱彝尊題簽，惜今已佚失。整幅拓本爲私人所藏清初拓本，曾經朱彝尊、朱稻孫、張燕昌、張廷濟等遞藏，拓本右側有張廷濟邊題。原爲朵雲軒所藏，二〇二一年上海博古齋拍賣有限公司拍賣售出。均爲首次原色全本影印。

君諱宙字周南其先出自殷迺遷于周宣勳汝有亶甫有殷迺遷于周⋯⋯

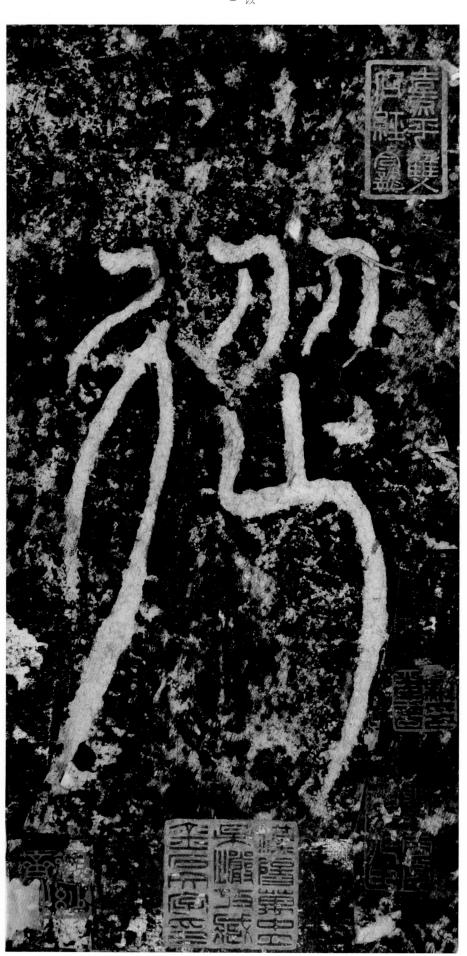

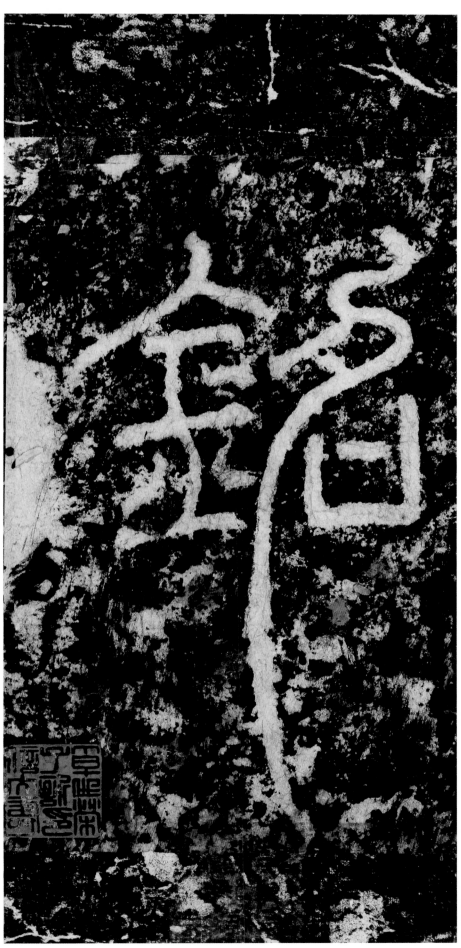

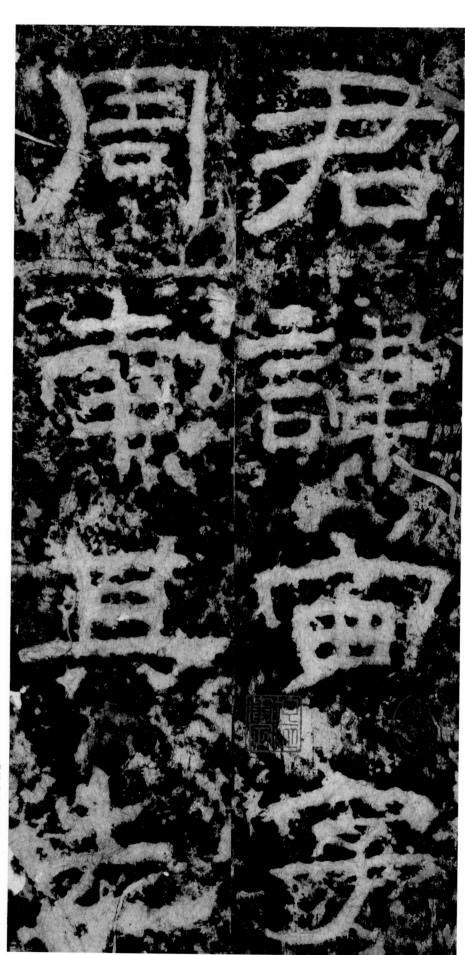

【碑陽】君諱宙，字／周南。其先／

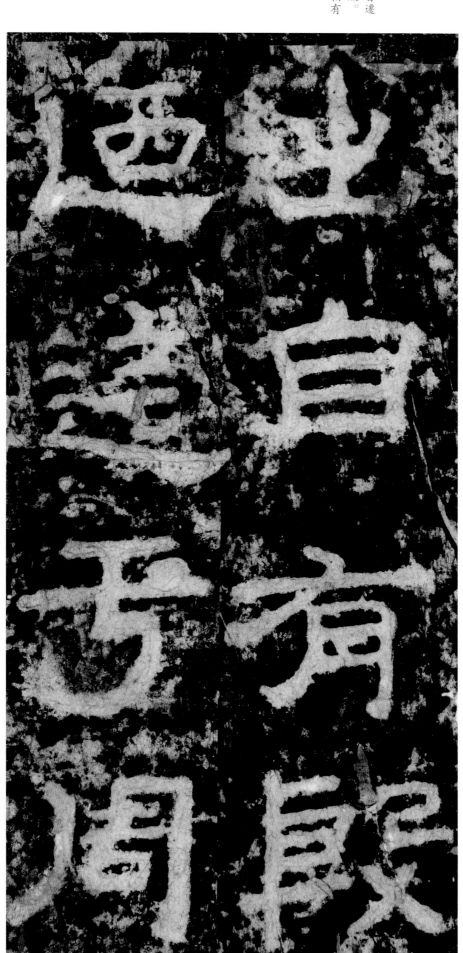

有殷：即殷商。因商代曾遷
都於殷，故稱。有，詞綴。
《尚書·召誥》：『今相有
殷，天迪格保。』

迺：同『乃』。

出自有殷，

師尹：官名，指各部門長官，亦指太師。《尚書·洪範》：「王省惟歲，卿士惟月，師尹惟日。」孔安國注：「眾正官之吏，分治其職，如日之有歲月。」孔穎達疏：「師，眾也。尹，正也。眾正官之吏，謂卿士之下有正官大夫，與其同類之官屬長。」下文有言，因尹氏祖先在周朝世代擔任師尹一職，故其一族以官名為姓氏。

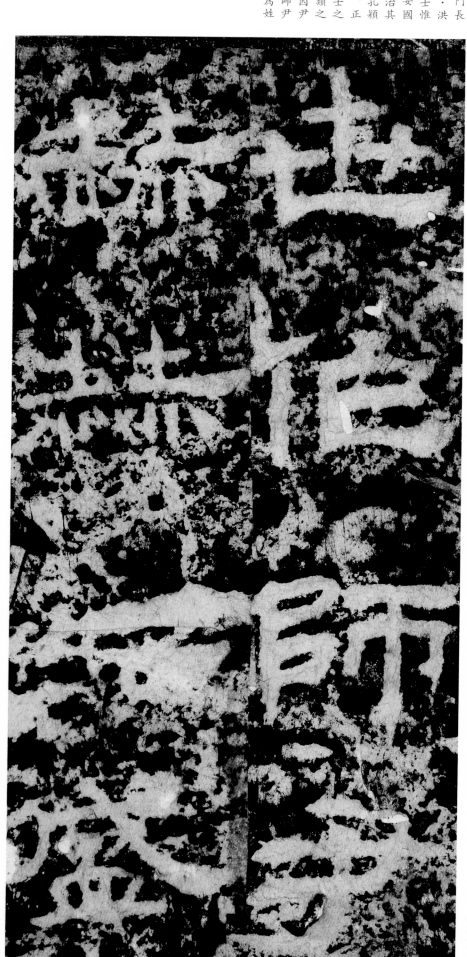

世作師尹，／赫赫之盛，／

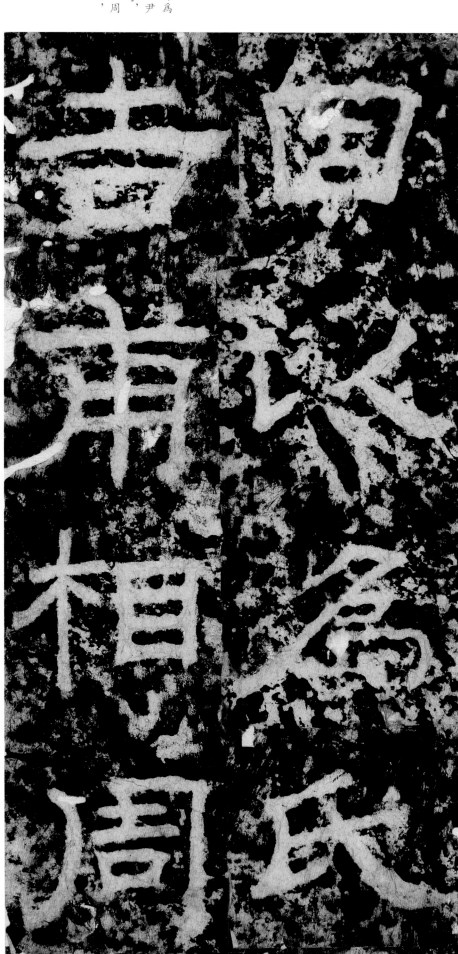

吉甫相周宣：指尹吉甫作爲
太師輔佐周宣王的故事。尹
吉甫，又稱兮伯吉父，姓分，
名甲，字吉父（一作甫），周
代名臣，曾領軍擊退玁狁，
安邦定國，文武咸備。

因以爲氏。／吉甫相周／

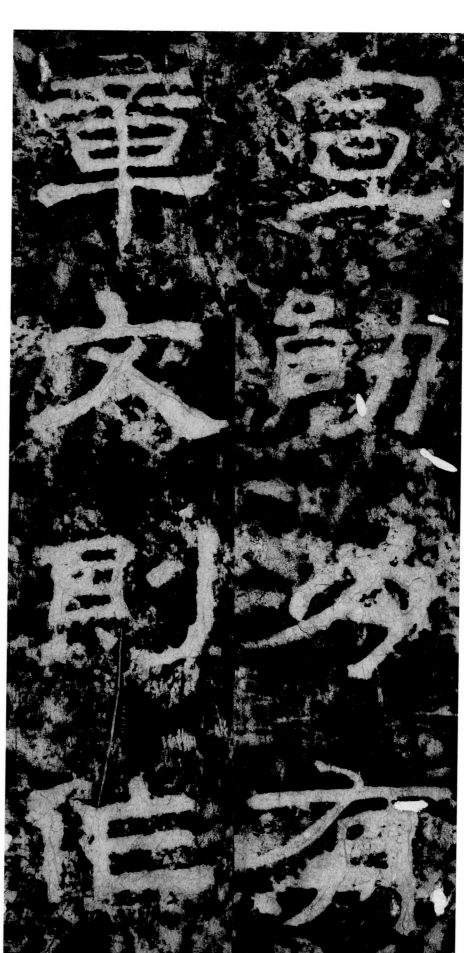

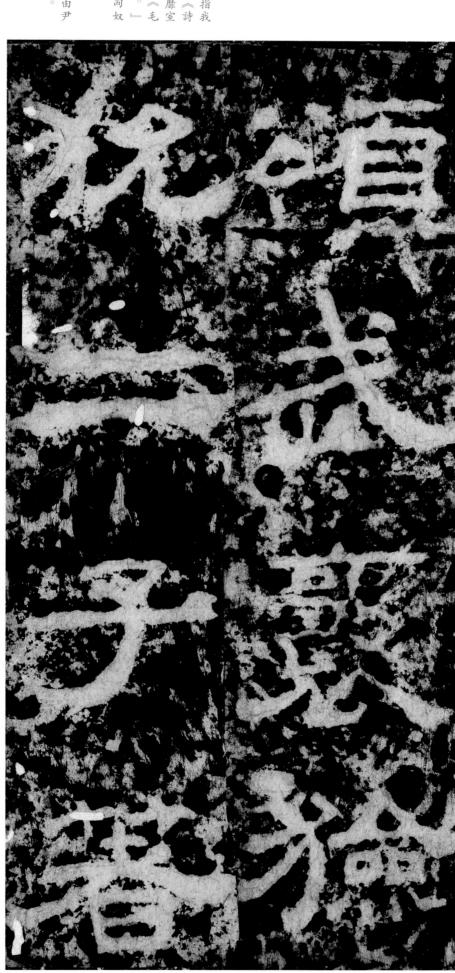

頌，武襄玁／狁。二子著／

玁狁：又作「玀狁」，指我
國古代北方少數民族。《詩
經·小雅·采薇》：「靡室
靡家，玁狁之故。」《毛
傳》：「玁狁，北狄也。」
鄭玄注：「北狄，今匈奴
也。」

二子：相傳《詩經》是由尹
吉甫與其妻子合作，故稱。

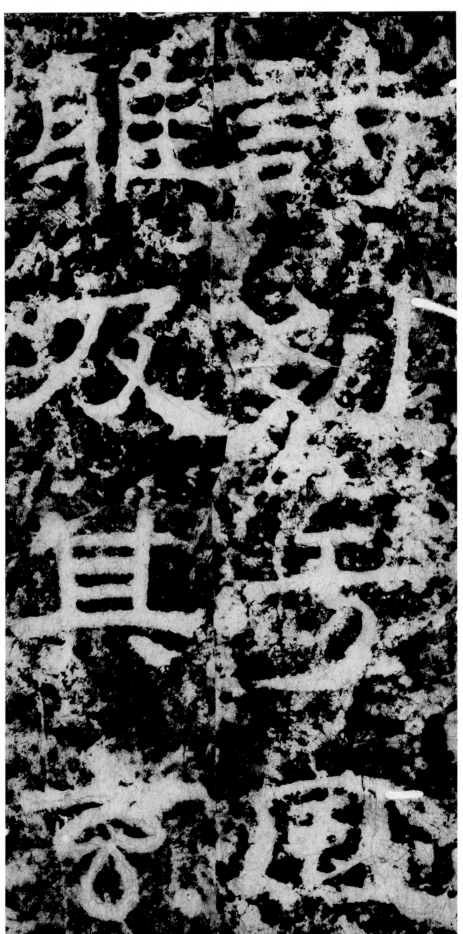

《詩》，列于風／雅。及其玄／

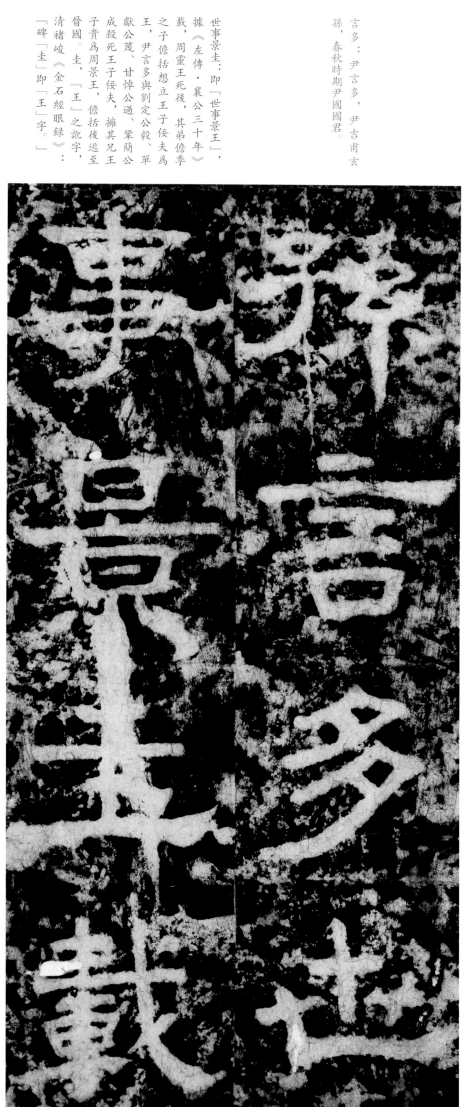

言多：尹言多，尹吉甫玄孫，春秋時期尹國國君。

世事景圭：即「世事景王」，據《左傳·襄公三十年》載，周靈王死後，其弟儋季之子儋括想立王子佞夫為王，尹言多與劉定公毅、單獻公蔑、甘悼公過、鞏簡公成殺死王子佞夫，擁其兄王子貴為周景王，儋括後逃至晉國。圭，「王」之訛字，清褚峻《金石經眼録》：「碑「圭」即「王」字。」

孫言多，世／事景圭，載／

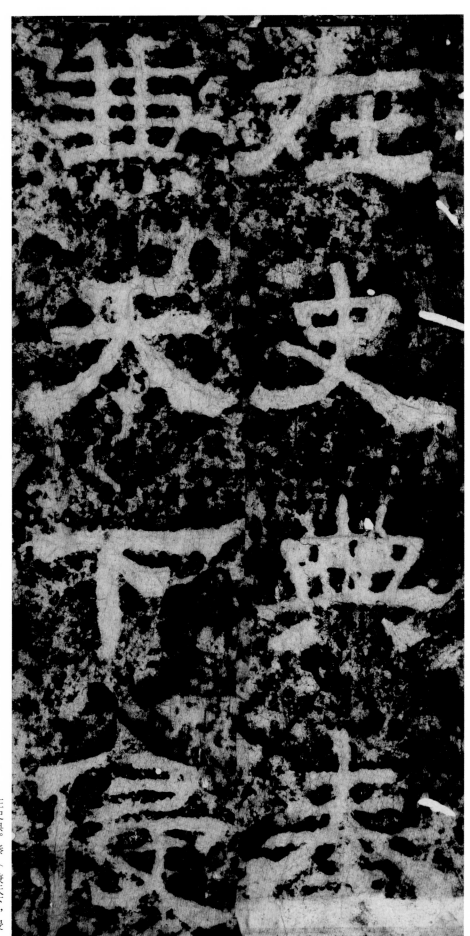

在史典。秦 ╲ 兼天下，侵 ╲

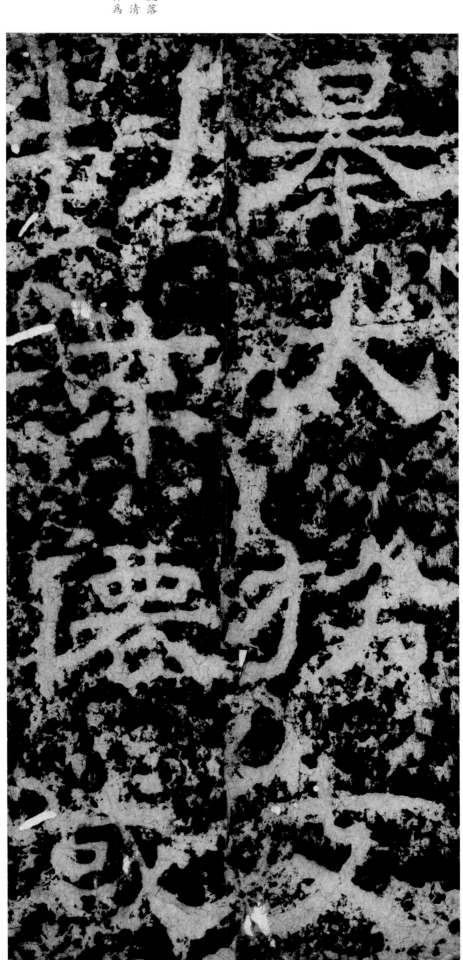

暴大族，支／判流僑，或／

支判流僑：支離分散，流落

遷徙。判，分，斷。僑，清

顧炎武《金石文字記》釋爲

「遷」，今從。

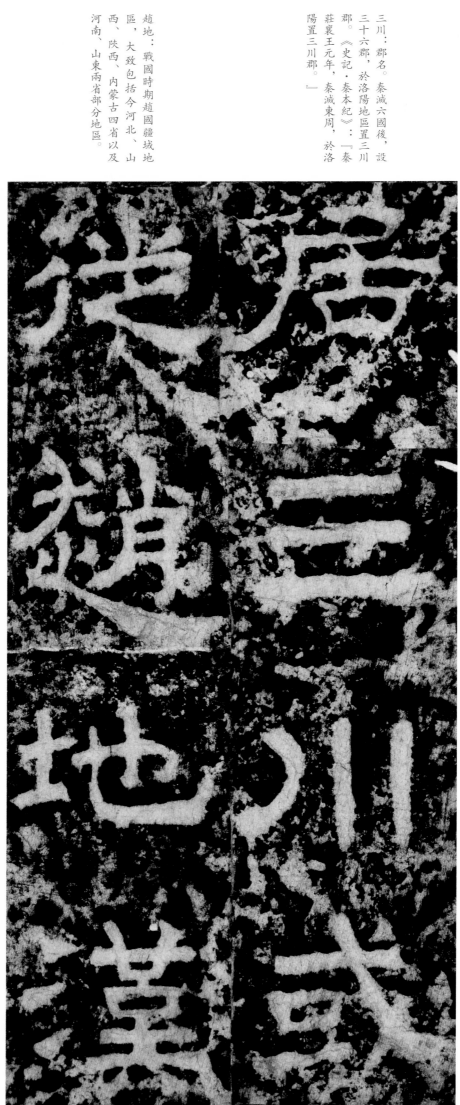

三川：郡名。秦滅六國後，設三十六郡，於洛陽地區置三川郡。《史記・秦本紀》：「秦莊襄王元年，秦滅東周，於洛陽置三川郡。」

趙地：戰國時期趙國疆域地區，大致包括今河北、山西、陝西、內蒙古四省以及河南、山東兩省部分地區。

居三川，或／徙趙地。漢／

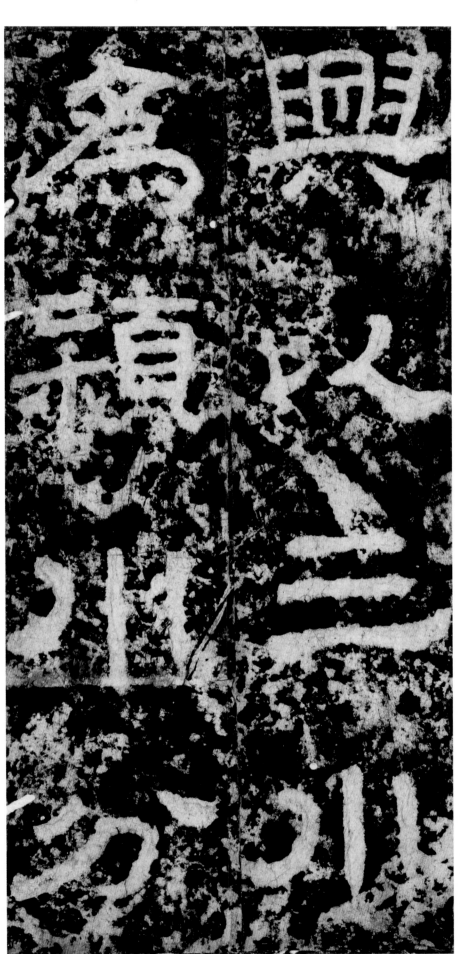

潁川：即『潁川』，郡名，
漢代屬豫州。

鉅鑶：又作『鉅鹿』『巨鹿』，秦滅六國後，分趙國舊地，設置鉅鹿郡，漢代至隋初沿用，因域內有鉅鹿澤而得名。

子心：尹賞，字子心，鉅鹿楊縣人。西漢末年酷吏，治效卓著，但手段極其殘忍。其時長安賊盜猖獗，尹賞任長安縣令，以『虎穴』酷刑捕殺奸惡。後出任江夏太守、右輔都尉、執金吾，吏民皆極為畏懼其濫捕濫殺，後死於任上。詳見《漢書‧酷吏‧尹賞傳》。

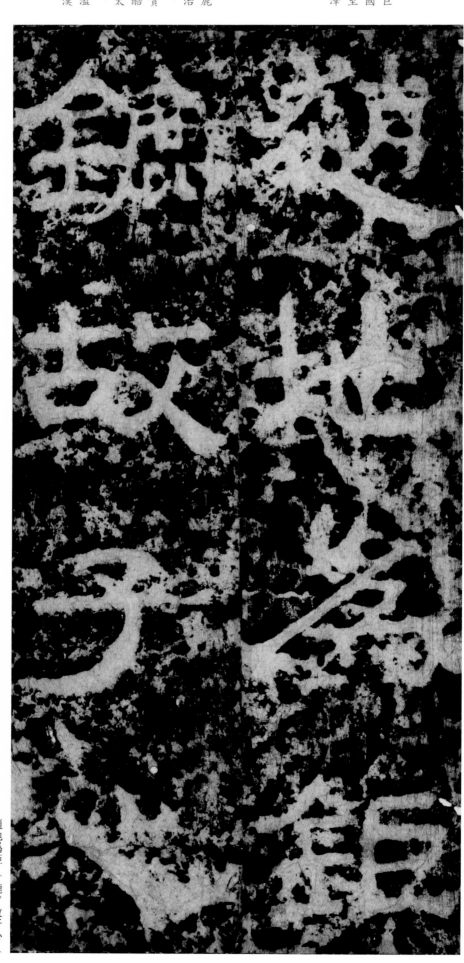

趙地爲鉅 / 鑶。故子心 /

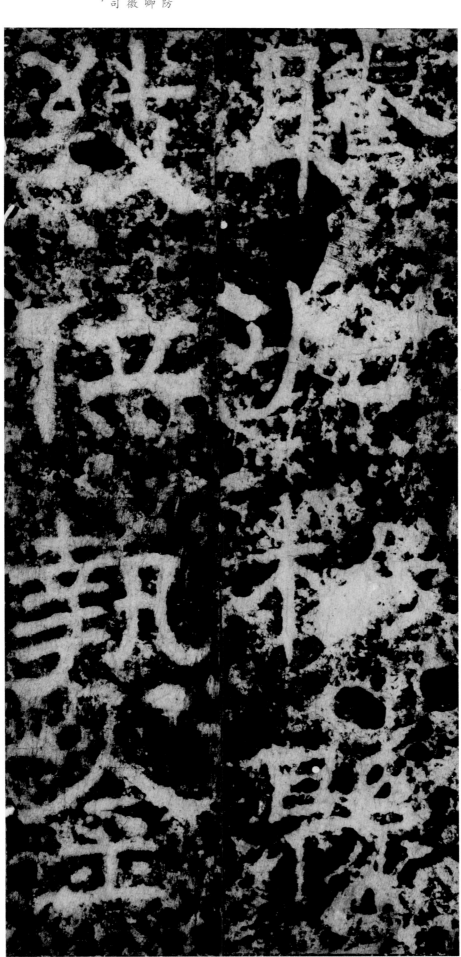

執金吾：官名，執掌京城防
衛之事。《漢書・百官公卿
表》：「中尉，秦官，掌徼
循京師，有兩丞、候、司
馬、千人。武帝太初元年，
更名執金吾。」

騰於楊縣，／致位執金／

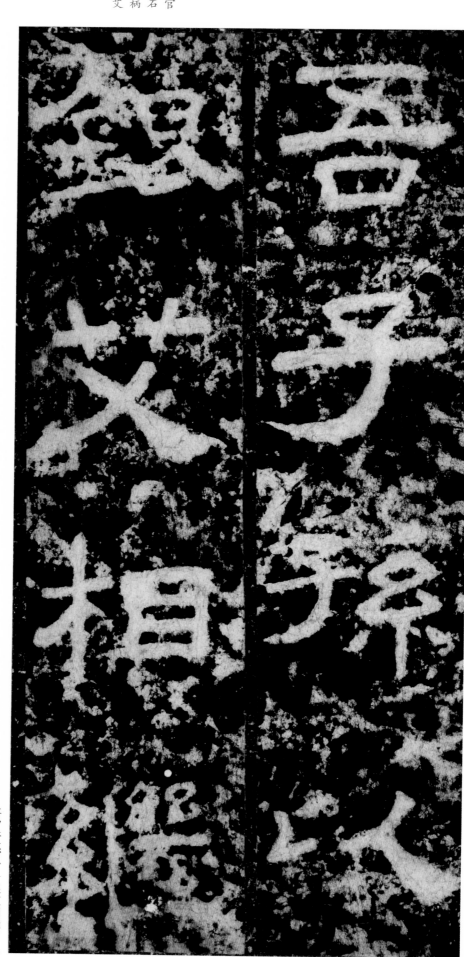

銀艾：指『銀印綠綬』，官制用語。漢代規定比二千石服用，即以銀鑄印，於印柄繫青綠色綬帶。綠綬，以艾草染色，故名『艾』。

吾，子孫以／銀艾相繼。

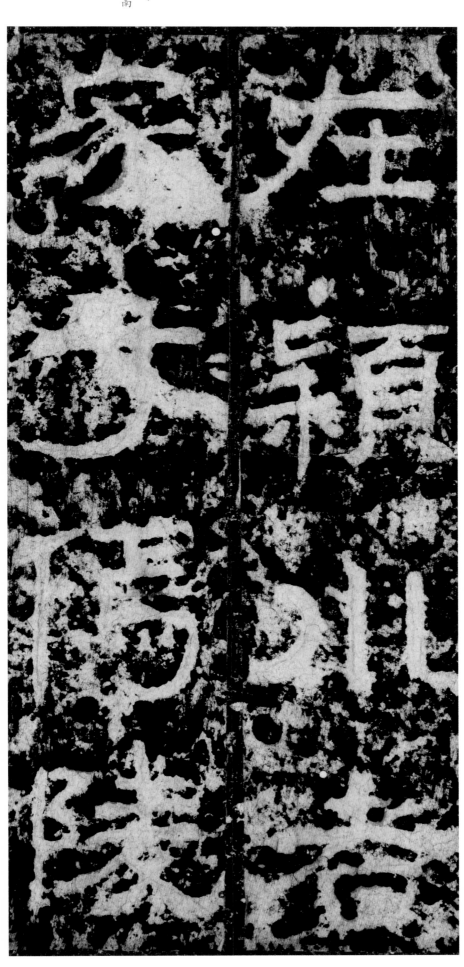

在潁川者，／家于傿陵，／

傿陵：即『鄢陵』，縣名，
漢時屬潁川郡，位於今河南
省鄢陵縣。

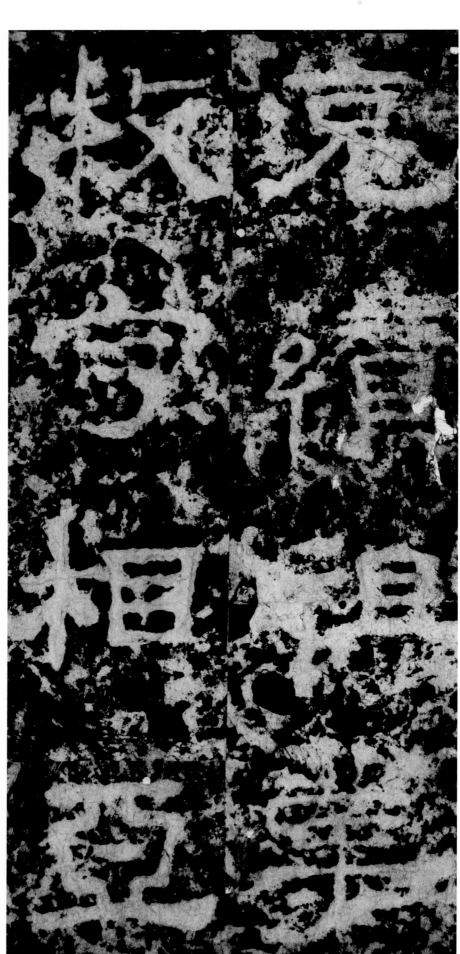

克繢：繼承。克，語助詞。
繢，『繼』之俗寫。

相亞：相當，相似。

克繢祖業，／牧守相亞。／

玄：即玄孫。

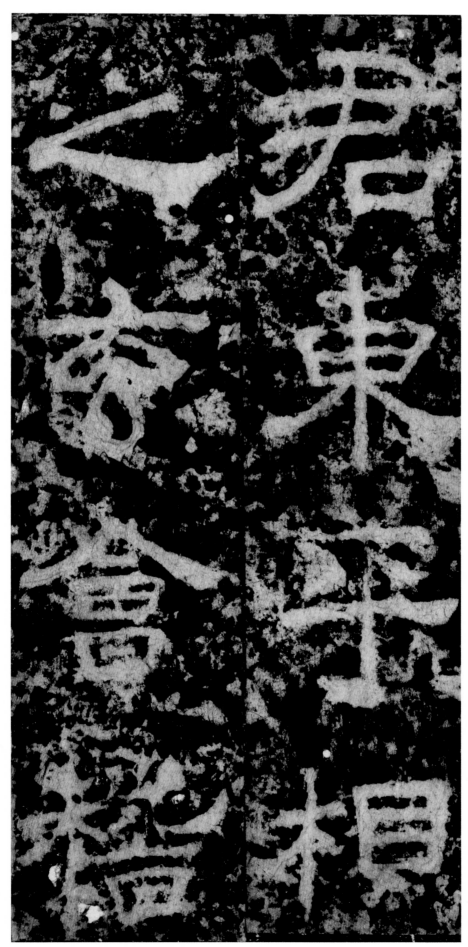

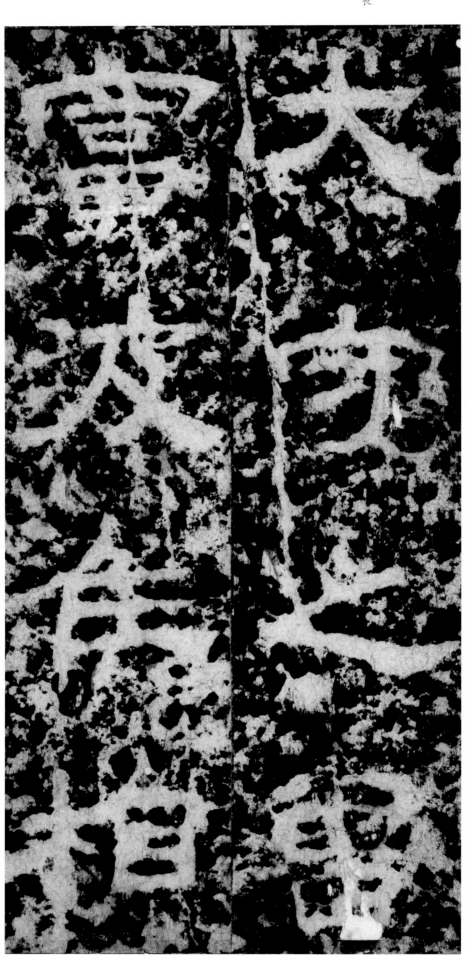

大守：即『太守』，官名，
又名郡守，郡级地方行政长
官。

曾：即曾孙。

大守之曾，／富波侯相／

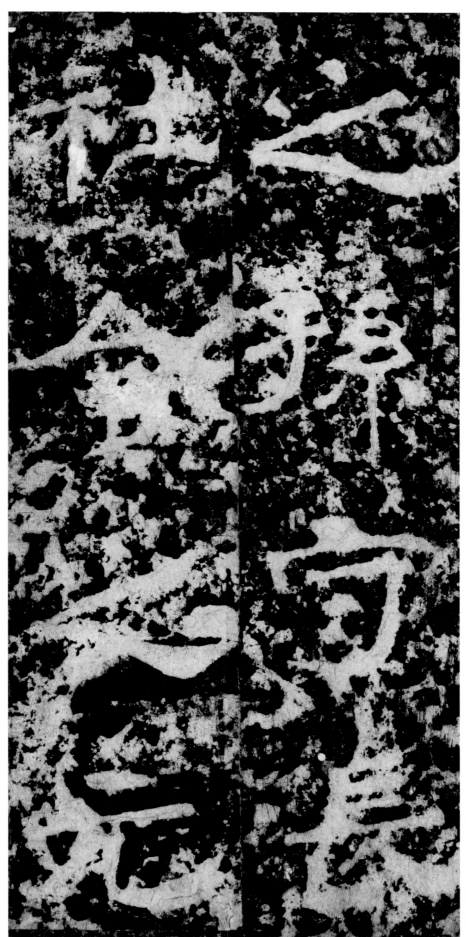

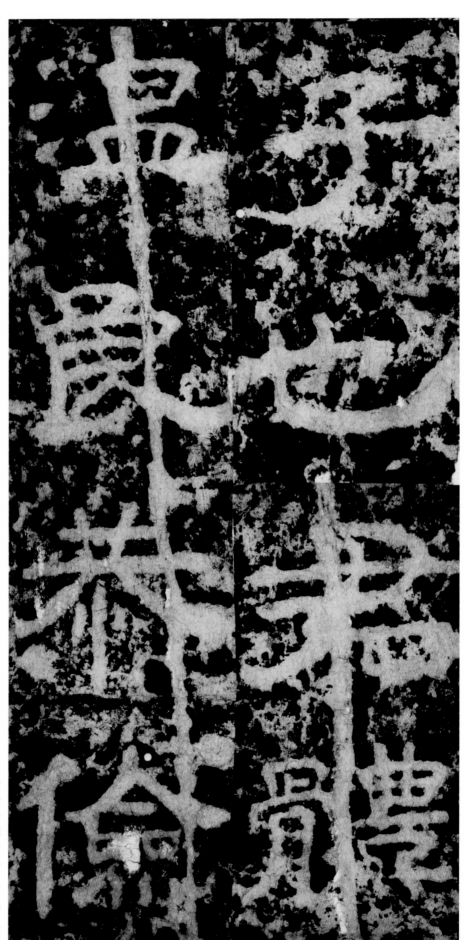

子也。君體／溫、良、恭、儉／

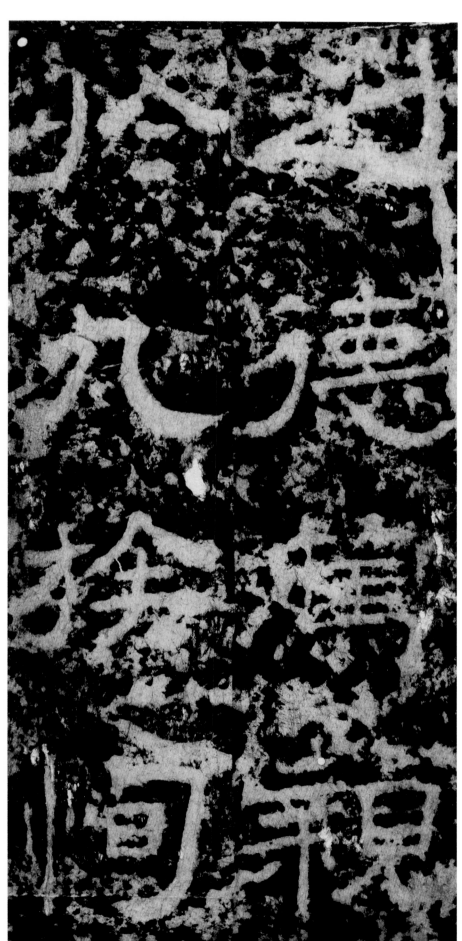

之德，篤親／於九族，恂／

篤親：深愛，親密。

恂恂：恭謹禮讓貌。

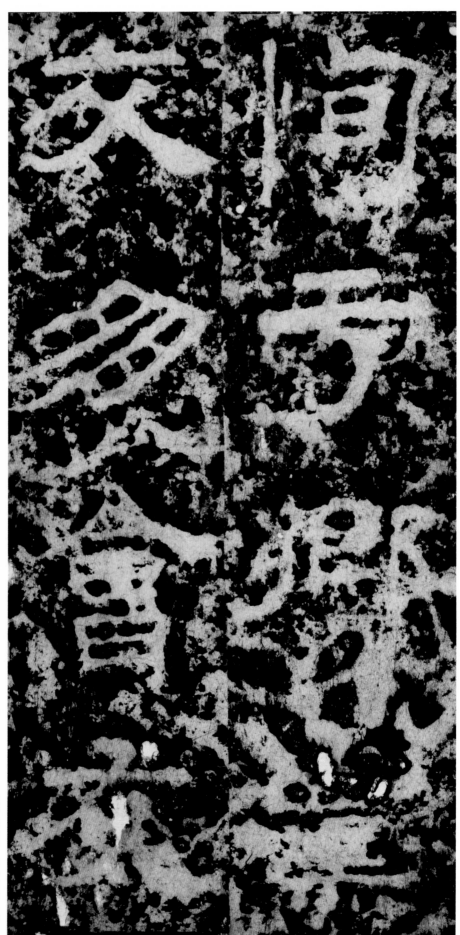

恂于鄉黨，／交朋會友，／

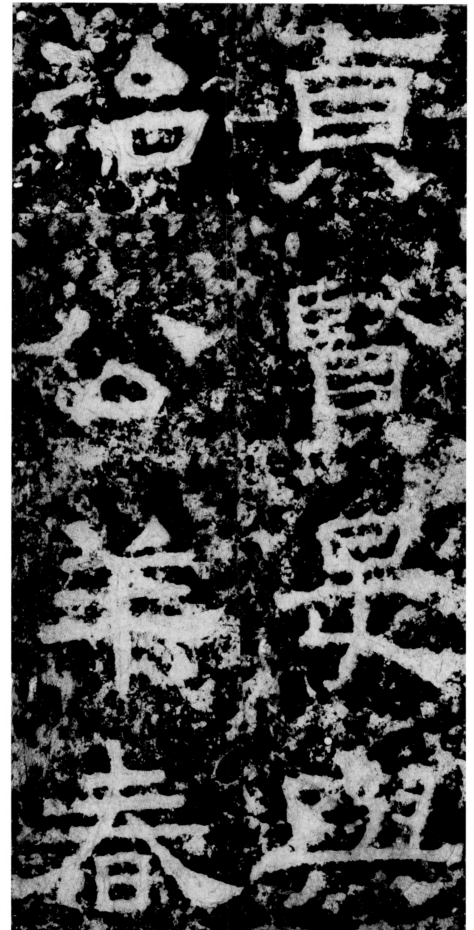

貞賢是與。／治《公羊春／

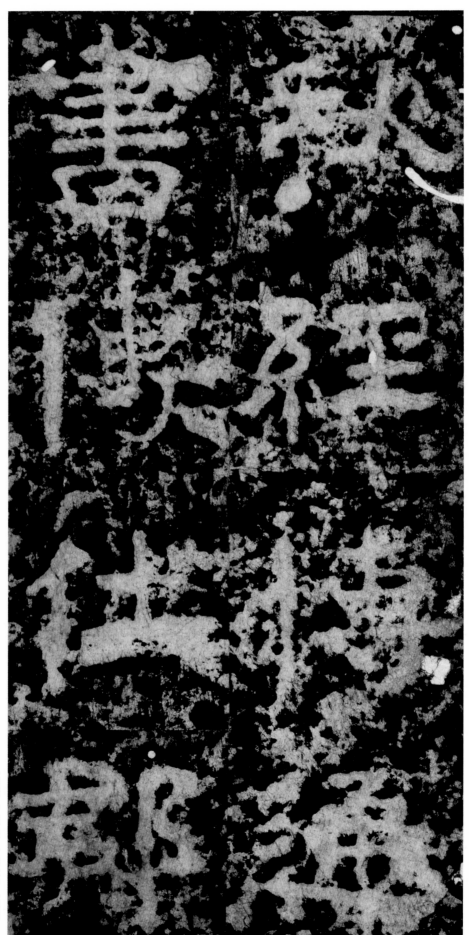

秋經》，博通／書傳。仕郡，／

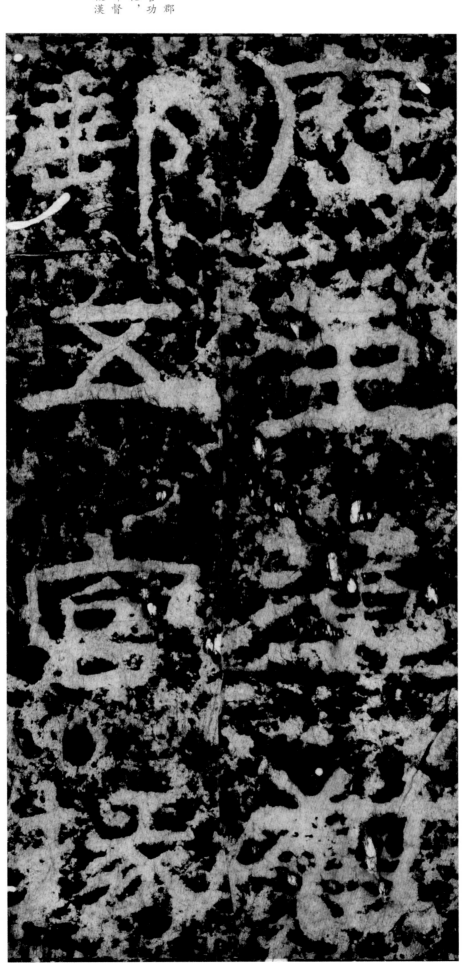

五官掾：官名，西漢置，郡
守僚屬之一，可替代掌管功
曹及諸曹事，主春秋祭祀，
於其監屬縣，下置有五部督
郵，曹掾一人。詳見《後漢
書·百官志》。

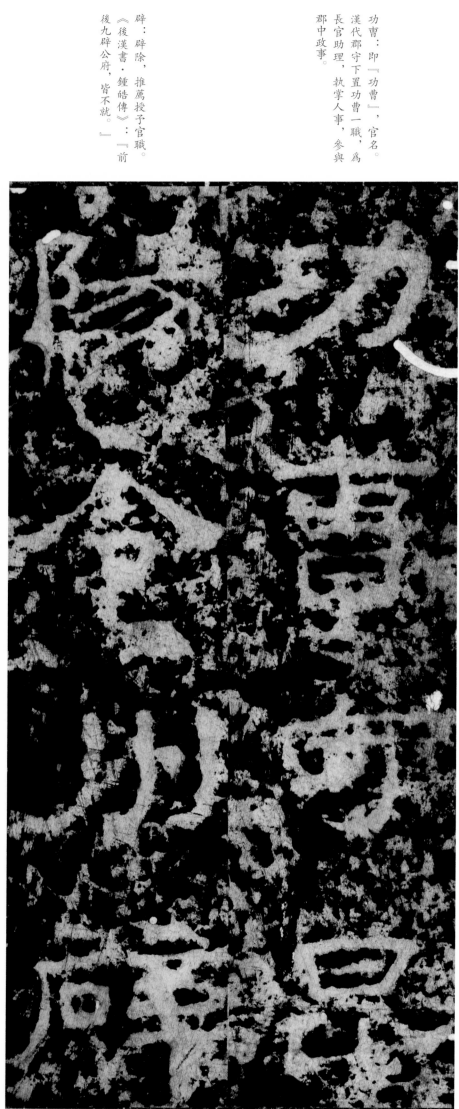

功曹：即『功曹』，官名。漢代郡守下置功曹一職，爲長官助理，執掌人事，參與郡中政事。

辟：辟除，推薦授予官職。《後漢書·鍾皓傳》：『前後九辟公府，皆不就。』

功曹，守昆／陽令，州辟／

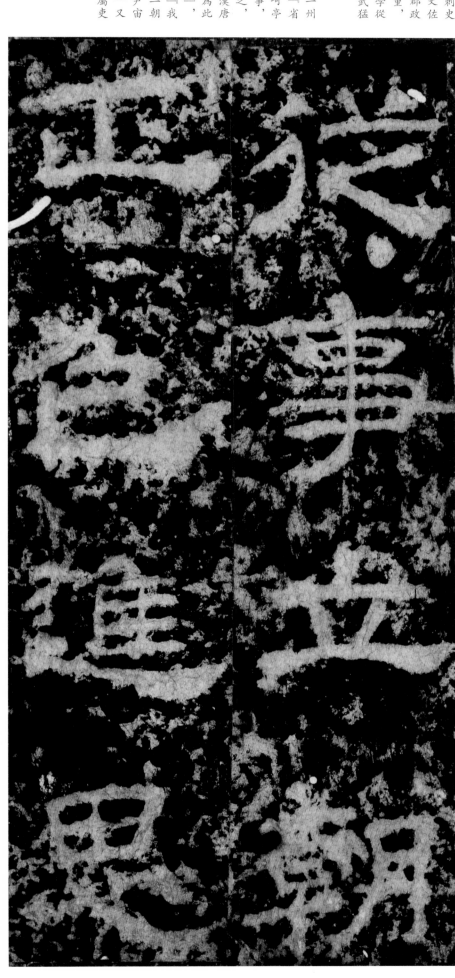

從事，立朝／正色，進思／

從事：官名，漢朝時州刺史下屬從事一職，爲刺史佐吏，多爲數名，各管一郡政法、文書。漢末刺史權重，從事名目繁多，文有文學從事、勸學從事等，武有武猛從事、都督從事等。

朝：即「州治」，古代一州之治所，相當於今言「省會」。明全祖望《鮚埼亭集》：「宙以州辟爲從事，而碑以州治爲『朝』，漢唐人皆如此，宋以後不敢爲此語矣。」一説爲「郡守」，蓋即指州治爲「朝」，漢應劭《風俗通義》：「我是宰士，何可委質於二朝乎？」王利器注：「《尹宙碑》：『正色立朝。』又言：『綱紀本朝。』此屬吏稱郡守爲朝也。」亦通。

〇三二

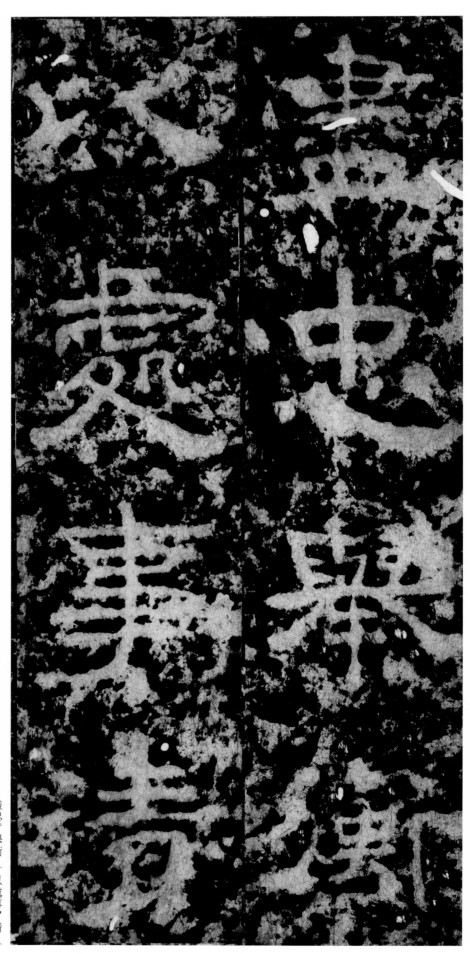

盡忠。舉衡／以處事，清／

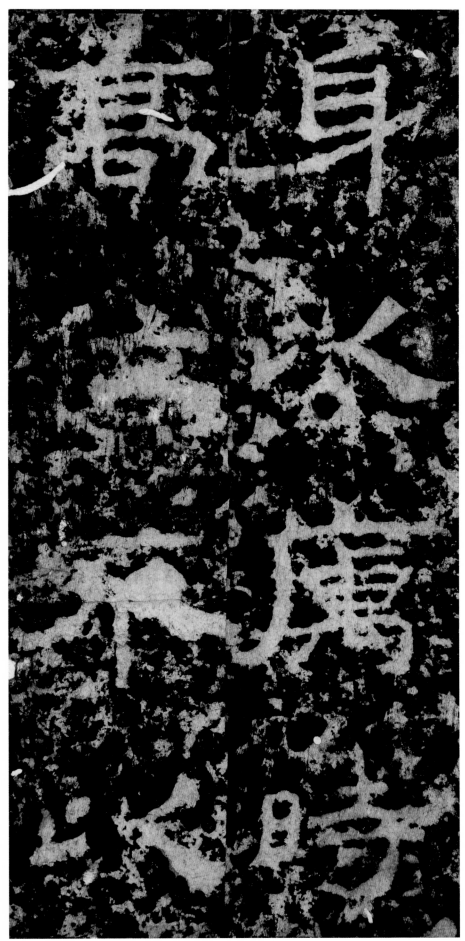

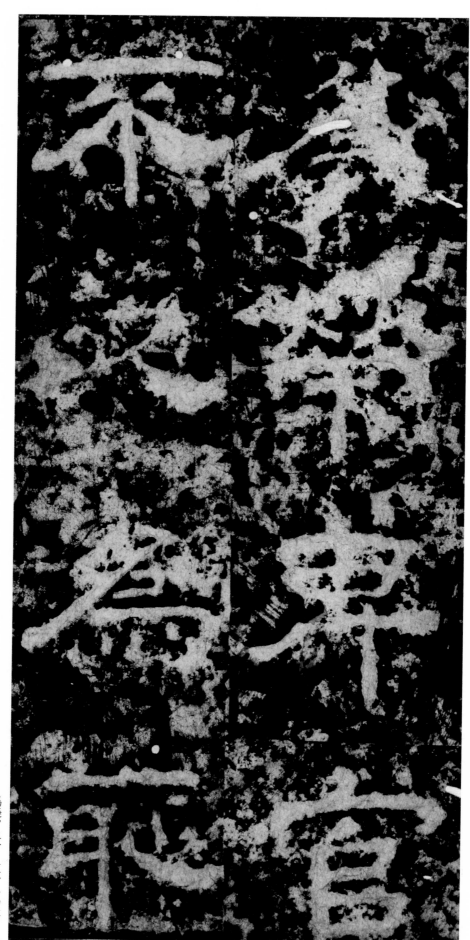

為榮，卑官／不以爲耻。

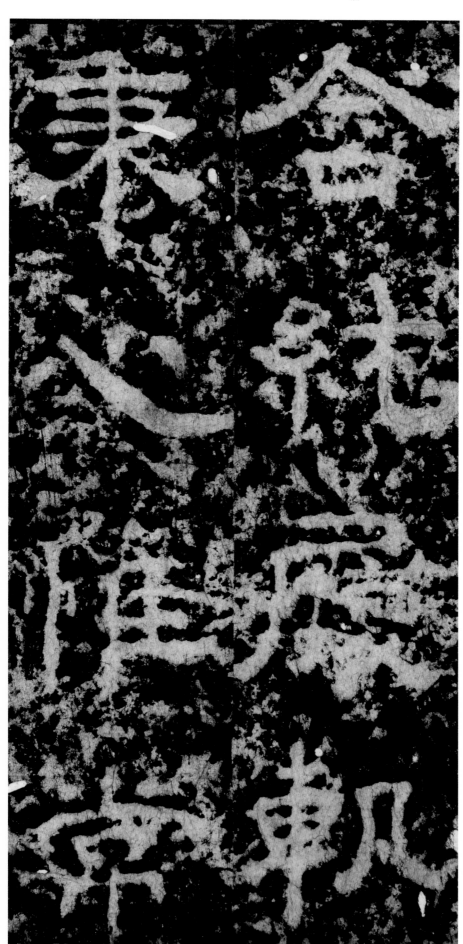

履軌：做事規矩，不踰法
度。

含純履軌，／秉心惟常。／

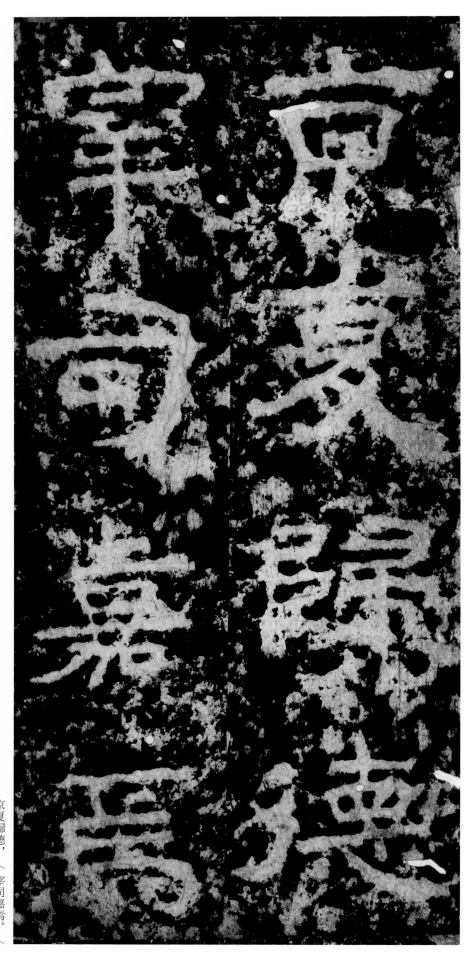

京夏：猶言「華夏」，指國之全境。漢蔡邕《太尉楊公碑》：「其時所免州牧郡守五十餘人，饕戾是黜，英才是烈，善否有章，京夏清肅。」

京夏歸德，／宰司嘉焉。／

離：同『罹』，遭受苦難、
災禍。

季：同『年』。

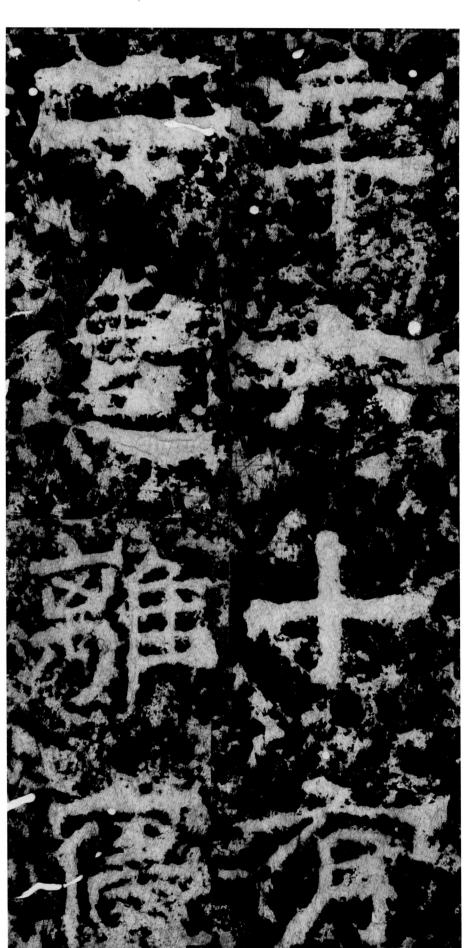

季六十有／二，遭離寢／

離……同『罹』，遭受苦難、
災禍。

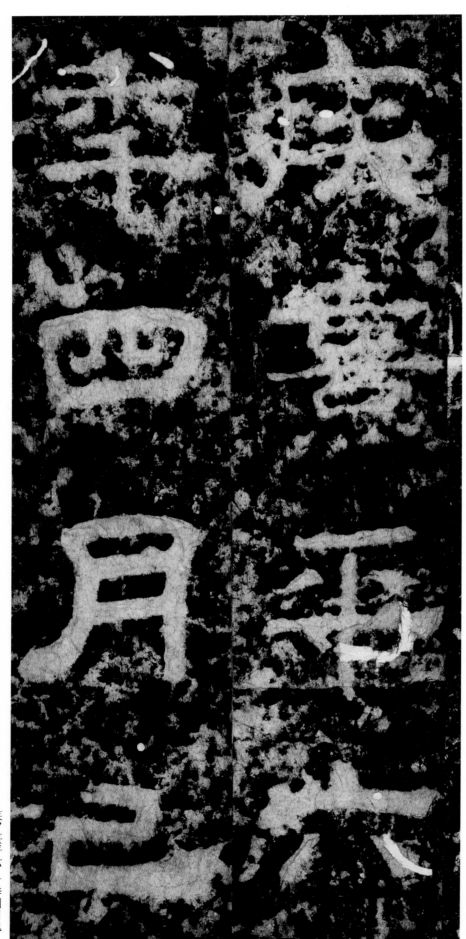

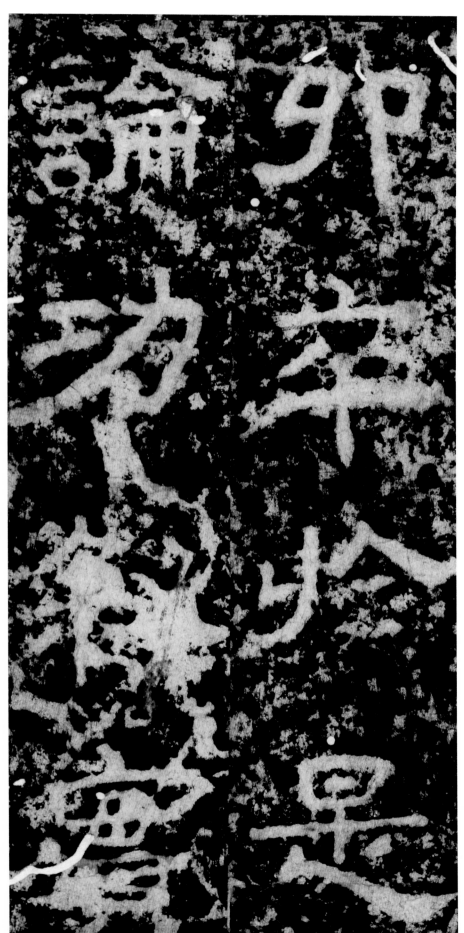

卯卒。於是／論功叙實，／

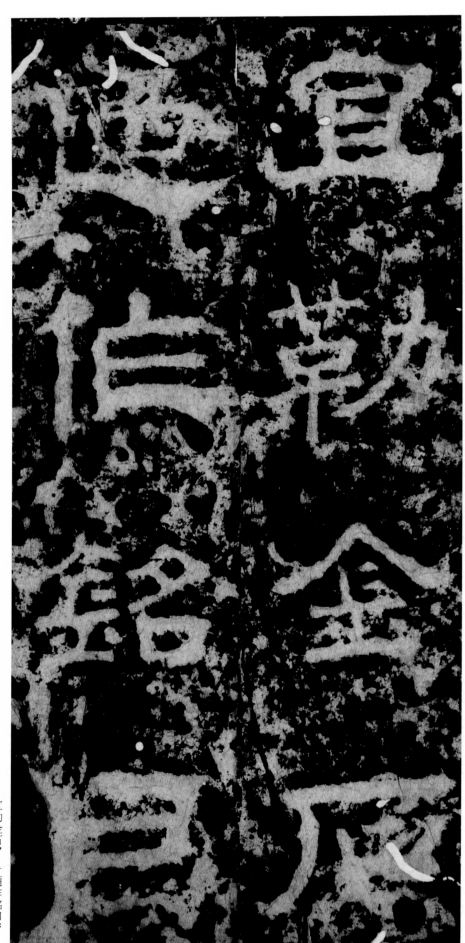

宜勒金石，／廼作銘曰：／

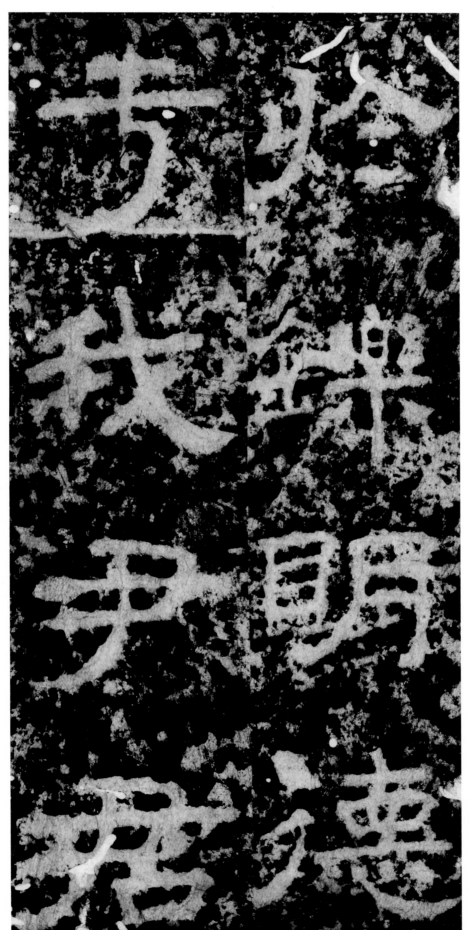

於鑠明德，／于我尹君。／

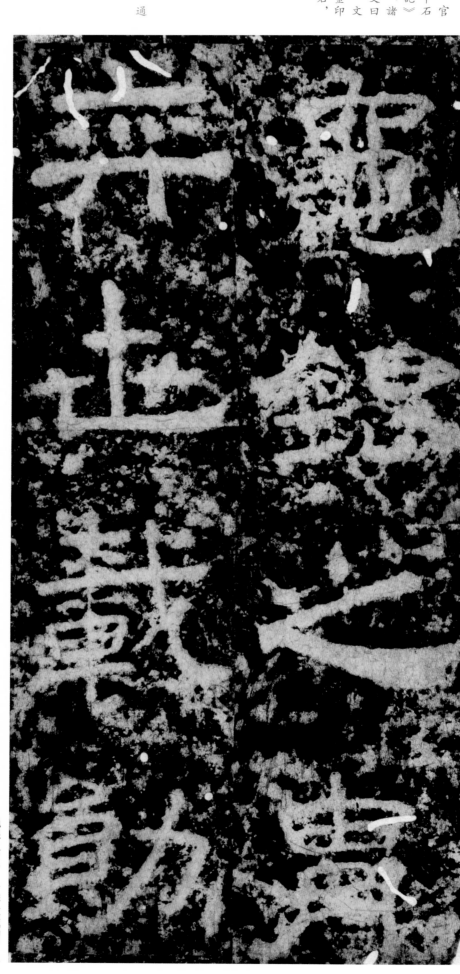

龜銀：即『龜鈕銀印』，官制用語。按漢制，中二千石可服佩。唐徐堅《初學記》引衛宏《漢舊儀》：『諸侯王印，黃金橐駝鈕，文曰璽；列侯，黃金印龜鈕，文曰印；丞相、將軍，黃金印龜鈕，文曰章；中二千石，銀印龜鈕，文曰章。』

弈世：累世，世代。弈，通『奕』，累積。

龜銀之胄， 弈世載勛。

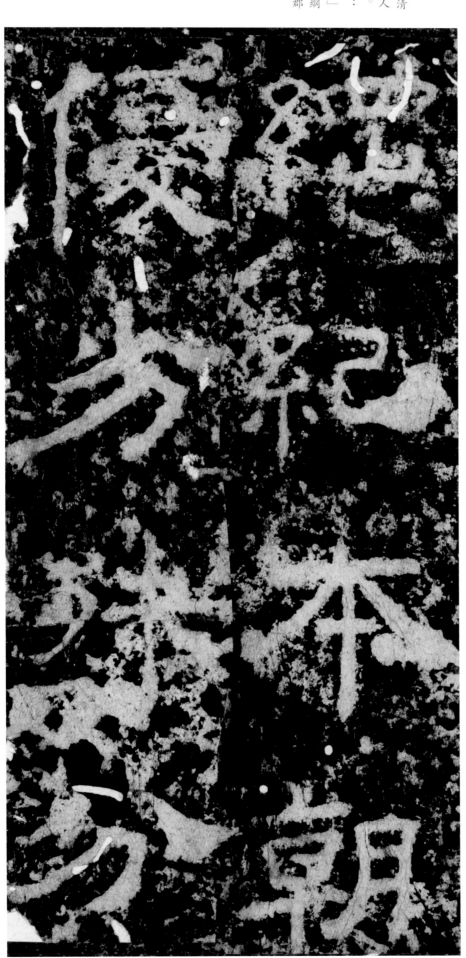

綱紀本朝，／優劣殊分。／

本朝：用於下屬稱稱郡守。清顧炎武《日知錄》：「漢人有以郡守之尊稱爲本朝者。《司隸從事郭究碑》云：「本朝察孝，貢器帝庭。」《豫州從事尹宙碑》云「綱紀本朝」是也，亦謂之郡朝。」

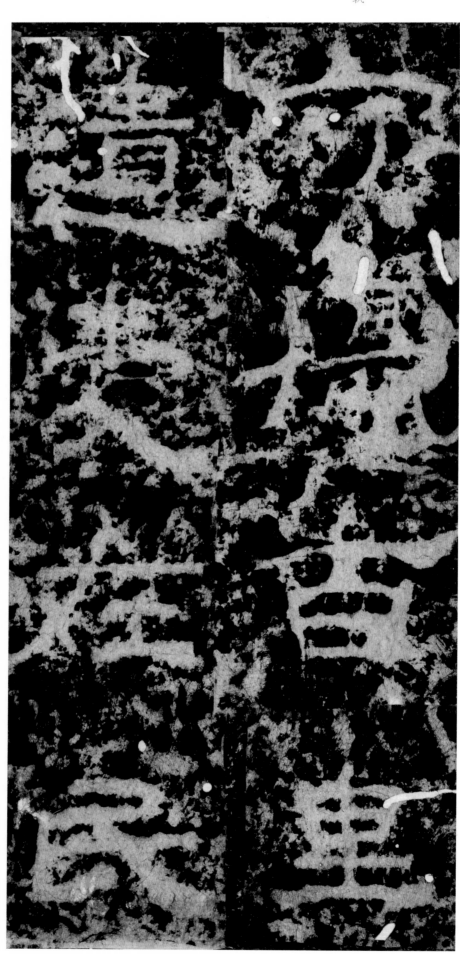

守攝：持守，保護。攝：執
持，保養。

守攝百里，／遺愛在民。／

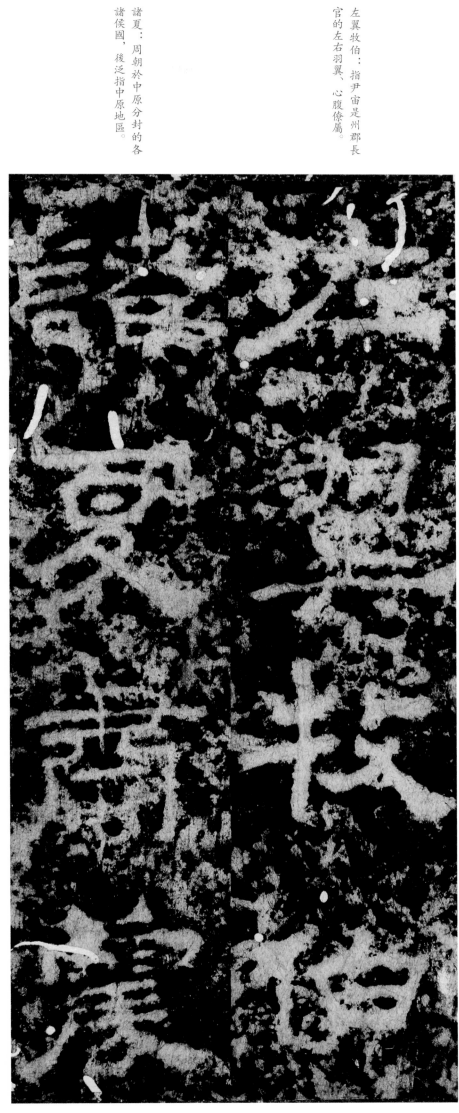

諸夏：周朝於中原分封的各
諸侯國，後泛指中原地區。

左翼牧伯：指尹宙是州郡長
官的左右羽翼、心腹僚屬。

左翼牧伯，／諸夏肅震。

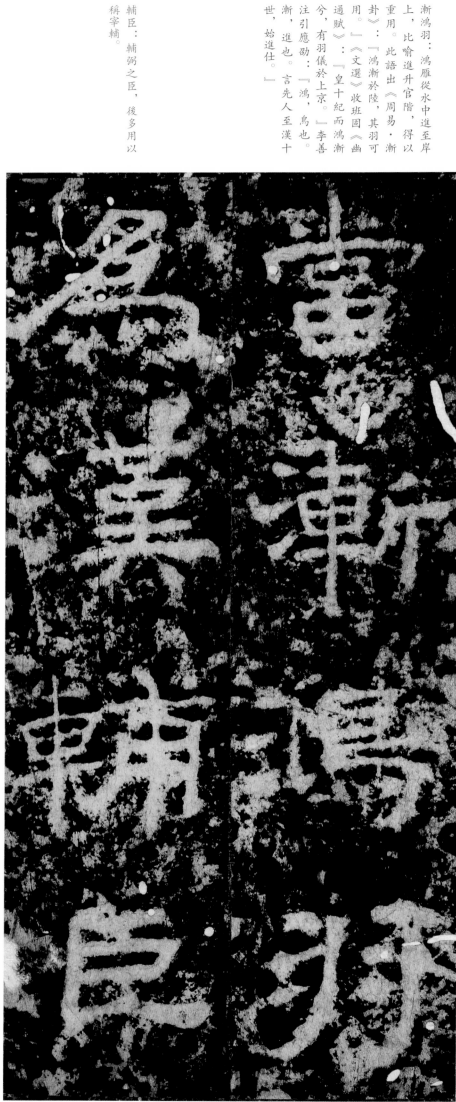

漸鴻羽：鴻雁從水中進至岸
上，比喻進升官階，得以
重用。此語出《周易·漸
卦》：「鴻漸於陸，其羽可
用。」《文選》收班固《幽
通賦》：「皇十紀而鴻漸
兮，有羽儀於上京。」李善
注引應劭：「鴻，鳥也。
漸，進也。言先人至漢十
世，始進仕。」

輔臣：輔弼之臣，後多用以
稱宰輔。

當漸鴻羽，／爲漢輔臣。／

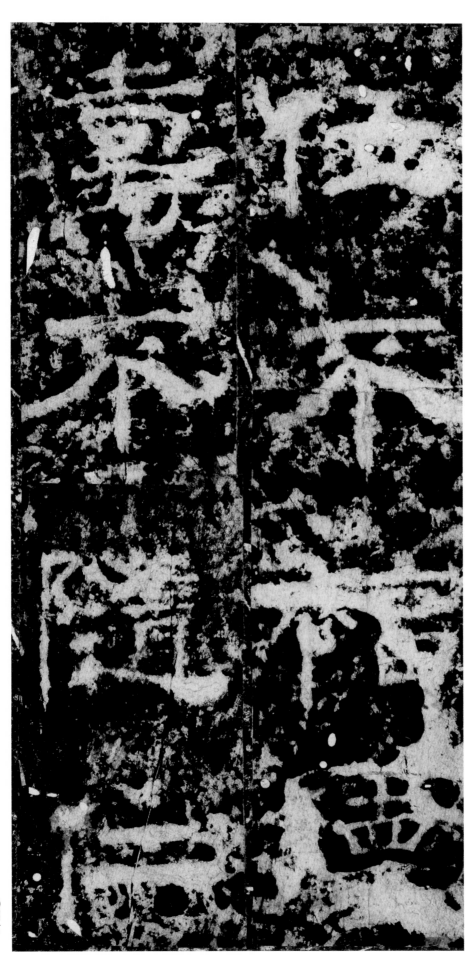

位不福德，／壽不隨仁。／

福：通『副』，相配，相稱。

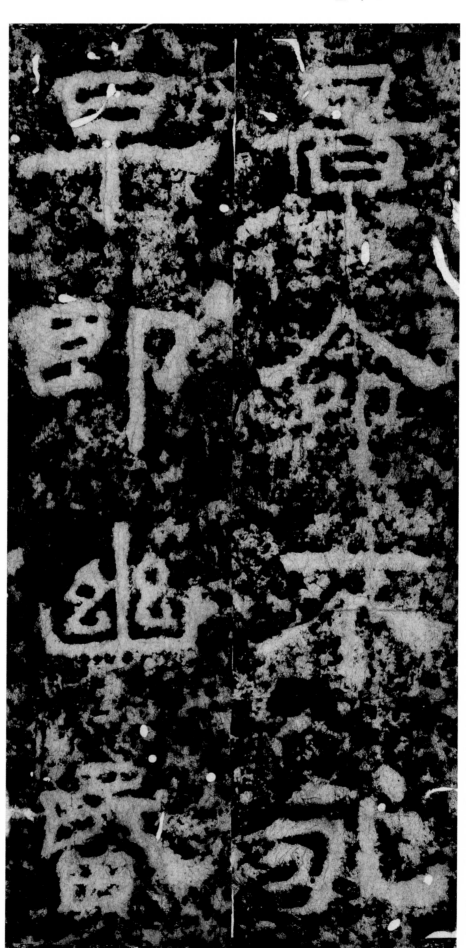

景命不永， ／ 早即幽昏。 ／

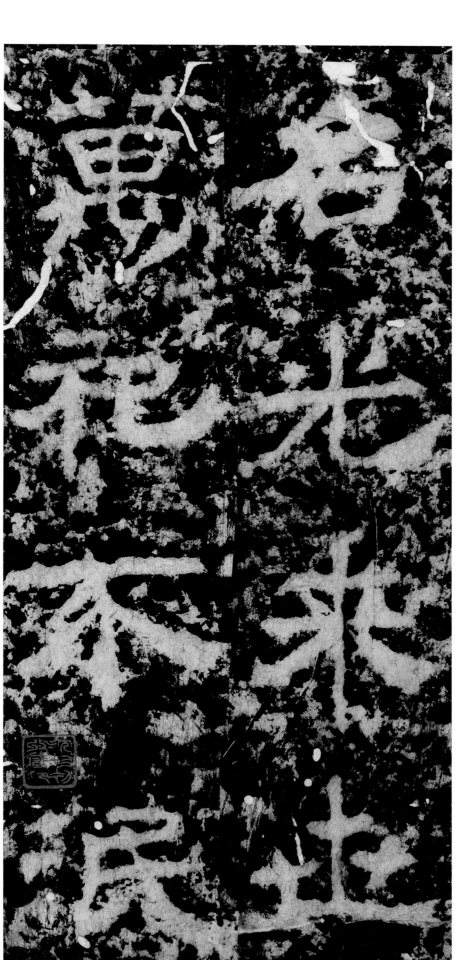

名光來世，／萬祀不泯。

余刻觀妙齋藏金石文考略時未得妙

本坡碑額徙銘二字余未之見是本爲竹

老人所藏曝書亭集跋云結體遒勁

猶存篆籀之遺可寶也

雍正壬子夏六月李光暎識

右豫州從事尹宙碑明嘉靖間始出土得之於鄢陵地中
碑高八尺一寸廣三尺九寸十四行三十字額二行殘缺止餘從
銘二字在穿之右紫金石文存云原額十字今其上八字破損不
存窈必題漢故其州從事尹府君銘金石文字記以其頴州人而
言本州知其為豫州其額當云漢故豫州從事尹君之銘或曰尹君
碑銘未可定也此本舊藏曝書亭題籤係竹老人手筆後歸觀
妙齋李氏今歸於余嘉慶乙亥正月人日光曾記於從好齋

《曹景完碑》，萬曆間始出郃陽土中……萬曆中，河南土中並出《尹宙碑》，字不逮此，然完好可讀，每閱《集古録》《金石録》及近代都敬、楊升庵諸書，嘆古刻石日就銷刓，入目者日艱。然如《曹》《尹》二碑，前人所未見也。

——明·孫承澤《庚子銷夏記》

《尹宙碑》土中晚出，文字尚完，結體遒勁，猶存篆擂之遺。是本煙楮悉舊，對之如百年前物，尤爲盡善。

——清·朱彝尊《曝書亭集》

以近出，故完好，方整渾穆，信漢碑之尤者。

——清·萬經《分隸偶存》

漢人隸書，每碑各自一格，莫有同者，大要多以方勁古拙爲尚，獨《尹宙碑》筆法圓健，於楷爲近。唐人祖其法者，斂之則爲虞伯施，擴之則爲顏清臣。

——清·王澍《虛舟題跋》

《尹宙碑》整蕭方嚴，漢碑中之佳者也。而考之歐、趙、洪、婁之記，皆未之有，殆晚出者。宙以州辟爲從事，而碑以『正色立朝』稱之，蓋即指州治爲『朝』，漢唐人皆如此，宋以後不敢爲此語矣。

——清·全祖望《鮚埼亭集》

碑字較諸碑稍大，而沖和有度，正與《孔宙碑》可同玩之。牛氏《圖跋》稱爲金石文『二宙』，良非虛品。

——清·翁方綱《兩漢金石記》

《張遷碑》自是魏人風軌，近人每以《豫州從事碑》與此（《孔宙碑》）並稱『二宙』。實則《尹碑》不及遠甚，其結體運筆已開《受禪》《大饗》二石意矣。

——清·郭尚先《芳堅館題跋》

臨《孔季將碑》，筆下覺有秦篆氣，《尹從事碑》亦然，其神逸固不及《史晨》《韓勅》諸石，而圓到整麗，要非魏人所能仿佛。

——清·郭尚先《芳堅館題跋》

碑首有『從銘』二字，是額已斷缺，僅存此二字，非別有體例也。余另有辨。分法似《韓仁銘》而稍肥重，近拓碑末缺數字，然余所見未缺者尚多，則剝落不久也。

——清·楊守敬《激素飛清閣評碑記》

《漢尹宙碑》額今只存『從銘』二字，筆意已開唐人法門。碑字仍漢人正軌，佳拓頗稀。

——清·徐樹鈞《寶鴨齋題跋》

至於隸法，體氣益多……華艷則有《尹宙》《樊敏》《范式》。

——清·康有爲《廣藝舟雙楫》

《尹宙》風華艷逸，與《韓勅》《楊孟文》《曹全碑陰》同家，皆漢分中妙品。

——清·康有爲《廣藝舟雙楫》

圖書在版編目（CIP）數據

尹宙碑／上海書畫出版社編．--上海：上海書畫出版社，
2022.1
（中國碑帖名品二編）
ISBN 978-7-5479-2797-7

Ⅰ.①尹… Ⅱ.①上… Ⅲ.①隸書－碑帖－中國－東漢時
代 Ⅳ.①J292.22

中國版本圖書館CIP數據核字（2022）第004943號

中國碑帖名品二編 [三]

尹宙碑

本社 編

責任編輯 馮 磊
審 讀 陳家紅
圖文審定 田松青
責任校對 郭曉霞
封面設計 王 峥
整體設計 馮 磊
技術編輯 包賽明

出版發行 上海世紀出版集團
上海書畫出版社
地址 上海市閔行區號景路159弄A座4樓
郵政編碼 201101
網址 www.shshuhua.com
E-mail shcpph@163.com
印刷 上海雅昌藝術印刷有限公司
經銷 各地新華書店
開本 710×889mm 1/8
印張 7.5
版次 2022年6月第1版
2022年6月第1次印刷
書號 ISBN 978-7-5479-2797-7
定價 60.00元